儿童画
基础教程

ERTONGHUA JICHU JIAOCHENG

◎ 蒋云标 编著

西泠印社 出版社

记录下了成长的五彩足迹;不仅充满了天真的童趣,更展现了孩子缤纷的梦想和希望。翻着这样的书,看着这样的画,触摸着孩子们真诚稚嫩的心灵,心情也因此变得恬静而美好。

本书的开头详细介绍了各种作画工具及其优缺点,同时还配置了不同画种的步骤图,供孩子学习参考。作品部分根据题材分为静物、风景、动物、人物、想象五个章节,文字分为教师笔记、谈创作、自说自画、作品赏析四部分,分别从指导者、创造者、欣赏者的角度,来阐述儿童画创作的常识与技法。相信对老师和家长的辅导及孩子的自学都有一定的帮助。

该书作者蒋云标老师教学经验丰富,与我社合作多年,在过去出版的几本儿童画教材如《儿童蜡笔水彩画基础教程》《儿童油画棒画基础教程》深受读者喜爱,一直畅销至今。我相信本书的山版, 定会引起读者共鸣。

汪泠

（西泠印社出版社社长　西泠印社理事）

目录

自说自画

人物

作品赏析

想象

儿童画的工具、材料介绍

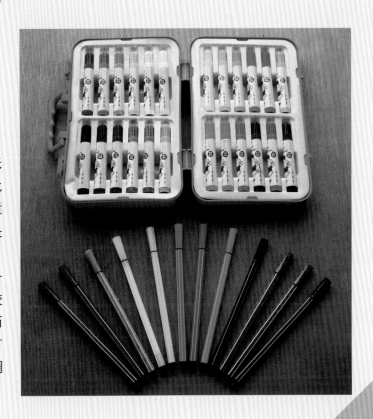

水彩笔的工具

　　水彩笔色彩鲜艳，携带方便，无需专业训练便能使用它。它是儿童尤其是低年级孩子理想的绘画工具，适合于画点、勾线和小面积的填涂，是绘制小幅作品最简便的工具。

　　但水彩笔也有其自身的缺陷：一是笔头较细，不利于大面积平涂，较大面积平涂不但费时、涂不均匀，而且纸张容易起毛；二是水彩笔颜色有限，不如水彩、水粉等材料可任意调配成丰富的色彩。

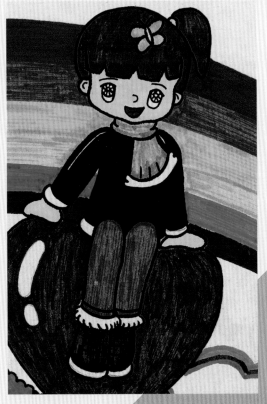

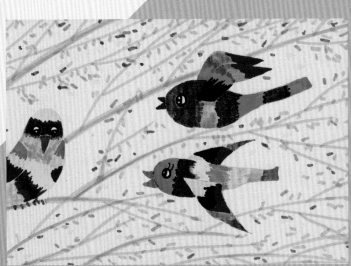

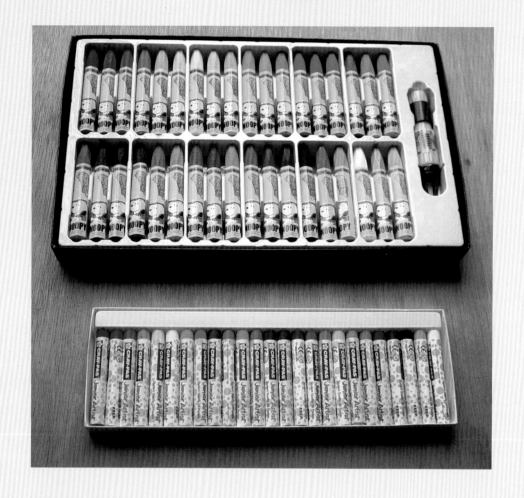

油画棒的工具

　　油画棒色彩艳丽丰富，操作简单，塑造物体能力强，表现手法多。既可单色平涂，又可多种颜色混合调色，还可运用刀刮等特殊技法。结合记号笔运用能使块面分明，主体突出，画面明亮。

　　但油画棒也有其不足：一是因笔头较粗，细小之处较难填涂，同时涂抹上色比较费时费力；二是油画棒易断，损耗多，绘画过程中易弄脏手和画面，画面完成后保存也比较困难。

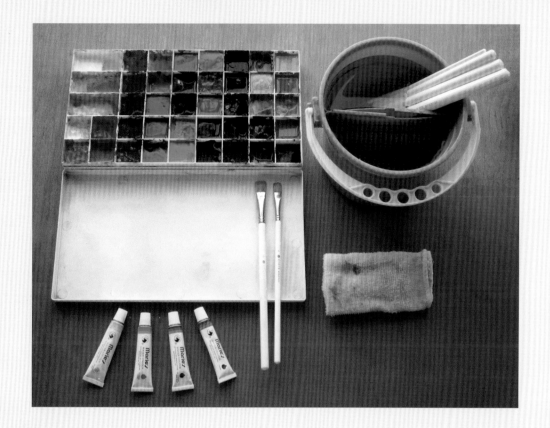

水粉画的工具

　　水粉是绘画中比较专业的工具。色彩丰富，除原有的多种颜色外，还可自行调配色彩，变幻无穷。既可用湿画法进行薄画，使水色渗透交融，画面显得空灵飘逸；又可利用干画法厚涂，塑造出厚实具体的物象。而且水粉覆盖力强，修改方便。既可省时高效的大面积刷涂，又可精细入微的深入刻画。

　　但水粉画工具也有欠缺：一是水粉画需要准备较多工具。除各种水粉色，还需要调色盒、水粉笔、水具、擦布等材料，花费较大，还不易携带，另外对纸张的要求也较高；二是对水粉画材料的掌握需要较长的周期，要有一定的绘画基础。初学者易弄脏弄灰画面外，还极易弄脏衣物，经常会发生如倒翻水等各种"意外"。因此，水粉画适合于中高年级同学学习。

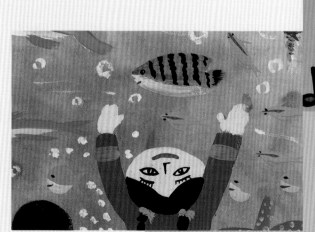

其他常用工具

铅笔：起草用。选用写字的HB或绘图的B、2B铅笔即可。低年级孩子不必将铅笔削得太尖，而且老师要指导孩子起稿时尽量轻，这样既可以绘制灵活、修改方便，又不会造成纸面损坏而影响上色效果。

橡皮：修改铅笔稿用。要尽量软，最好用专业的绘图橡皮。

纸张：根据作画工具可选择不同纸张，一般较厚的铅画纸、复印纸即可。如果作画过程中要用水的，纸张要求略厚些。如果要特殊效果，还可用色卡、水粉纸等特殊纸张。

记号笔：油画棒画中勾线用。为表现不同粗细的线条，可准备几枝不同型号的笔。

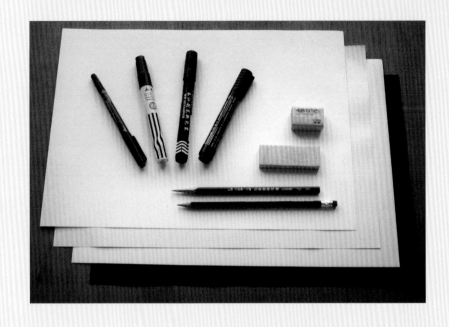

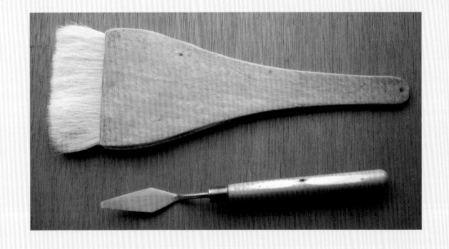

其他辅助工具

刷子：较宽的软毛刷子，用来刷画面的橡皮屑、油画棒屑等，既能清洁卫生，方便快捷，又能保护画面。

油画刀：用来调取颜料，修理画面及表现特殊技法。不必太大，但弹性要好。

温馨提示

"工欲善其事，必先利其器"。绘画工具是绘画的前提，不但要充分准备好工具，更要熟悉、掌握绘画工具的性能和特点，同时根据画面需要，扬长避短，选择运用恰当的绘画工具，还要不拘泥古法，学会创新，并能综合运用各种材料，如油画棒与水粉画材料结合，便是十分有效的方法。同时还可收集、自制、改装一些市场上没有的工具，为我所用。

儿童画的基本步骤

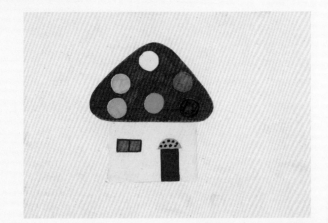

水彩画的基本步骤

步骤一：先画主体物蘑菇房。用玫瑰红勾勒出房顶，画出各种彩色的圆点后，再用玫瑰红涂满屋顶。用黄色画出墙面，预留出门和窗，并填上门和窗的颜色。

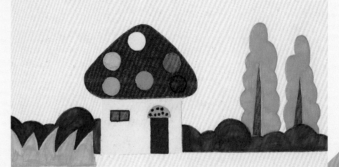

步骤二：配上主要背景。用不同的绿色画出树丛和树，并用赭石画出树干。

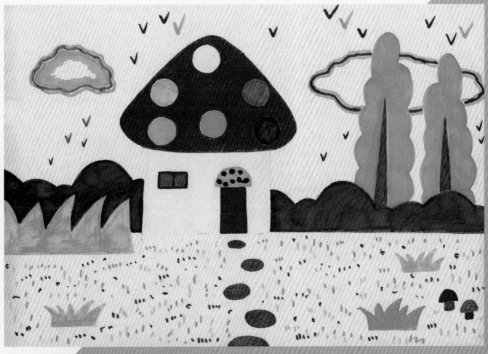

步骤三：再对画面进行装饰。先画前面的草地，门口的石子要有近大远小的变化。用各种不规则的绿色小点来表现草坪，可夹杂彩点表示花。然后画出云和小鸟，这样画面更完整更生动。

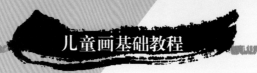
G J

油画棒画的基本步骤

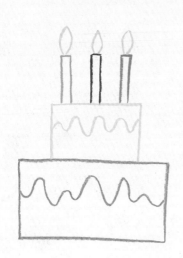

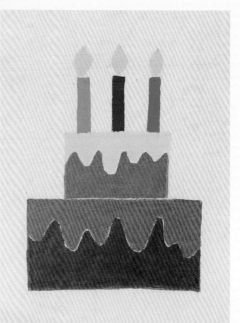

步骤一：先用粉红色的油画棒勾出底部最大的一层蛋糕，并画出奶油流下形成的花纹。再用柠檬黄以同样方法勾出第二层。接着，选用喜欢的颜色勾出蜡烛和火焰。

步骤二：将分割好的色块用油画棒填涂起来。可选上后下，也可先涂浅的颜色再涂深的颜色。这一步也可结合第一步，勾一块填涂一块，如勾好粉红色后直接涂好粉红色，再涂紫色，依次勾完涂完。

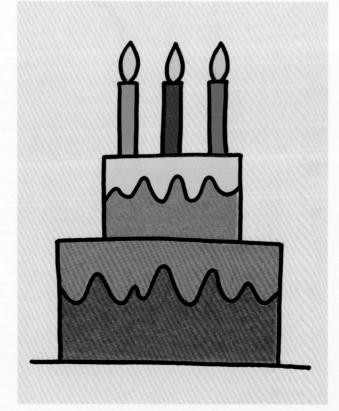

步骤三：用记号笔勾线。注意线条要流畅，匀称。还要注意用记号笔将涂色不太完美的地方掩盖起来。如有漏色，用油画棒补好。

水粉画的基本步骤

步骤一：铺大底色。水粉颜料厚薄要适宜，可加入少量白色。用笔要大，从上到下，从左到右，一笔笔衔接刷下来。

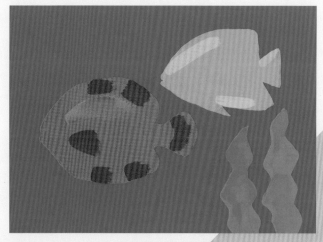

步骤二：待底色干后，画出鱼和水草的大色调，再等干后分出主要块面。

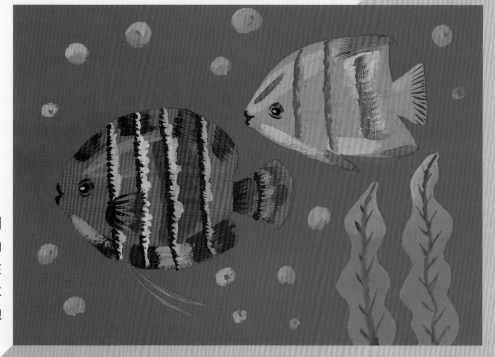

步骤三：深入刻画。逐步画出鱼的花纹、眼睛等，并在画面合适处加上些水泡，让画面更充实饱满。

《西瓜》应茜璐

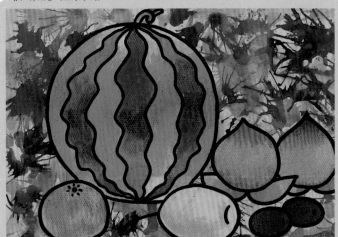

《水果》郑柳凯

静物

物体要有大小的变化

　　一幅画中物体较多时，一定要有大小的变化。如果物体大小相当，画面则容易显得分散杂乱。主体物画大一些，突出主体物，能使画面显得集中有序，使人看了后赏心悦目。

笔教
记师

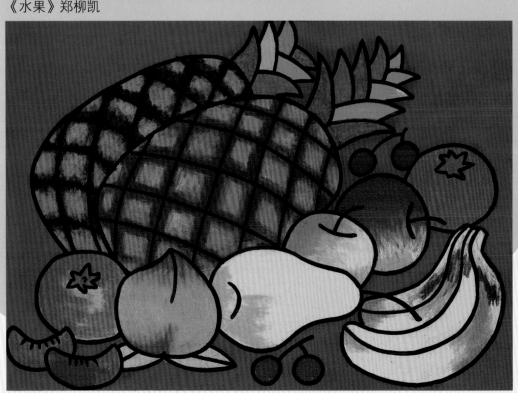

《鲜果》徐睿阳

物体间要有疏密的变化

　　绘画决不是列队。列队要整齐划一，而画面中物体的安排一定要疏密相间，高低错落，有大小变化，这样才能使画面产生音乐般的节奏与韵律。

笔教
记师

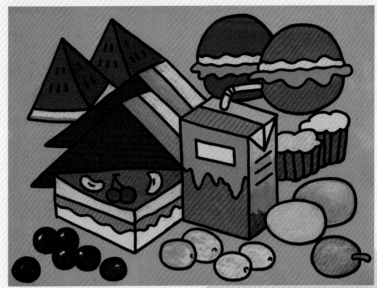

《点心》徐睿阳

《我喜欢》蒋处宁

《自助餐》蒋涵云

《美丽的瓶子》木小二

处理好物体的空间关系

在生活中仔细观察物体前后的空间关系，了解近大远小的透视规律，才能得心应手地组织好画面，使画面饱满，整体性强，并有效地提升绘画水平。

《祖国的生日》徐睿阳

《花》徐睿阳

《绽放》蒋处宁

作品中要既有变化又协调统一

　　变化与统一是绘画的基本原理，但它们又是一对矛盾体。过于强调统一，会显得单调；而过于追求变化，则又容易显得杂乱无章。既要在作品中追求变化，使画面丰富多彩，又要让作品不杂乱，将众多的物体巧妙、和谐地结合在整体之中，这样的作品才是完美和成功的。

风景

《向太阳》蒋处宁

掌握工具的性能

选择什么工具来表现不同的景物呢？首先要充分了解工具的不同性能。如什么工具适合表现线，什么工具适合绘制面，什么工具又能制造肌理……只有通过反复的练习和尝试，才能熟练掌握工具的性能，选择恰当的工具来表现不同的对象。

《雄伟的桥》蒋圭轩

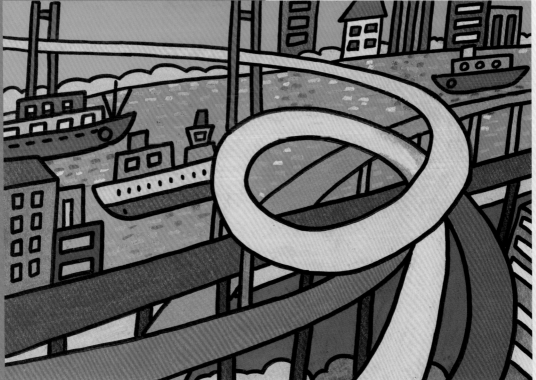

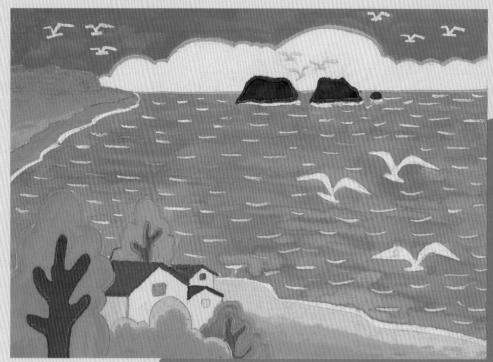

《我家住在大海边》杨溢

画自己熟悉的景物

　　闭门造车的结果是会使画面缺乏生气，呈公式化。所以，要尽量描绘自己身边熟悉的东西。有生活的体验更能激发创作的热情，更能形成自己独特的面貌，从而更能激起观者的共鸣。

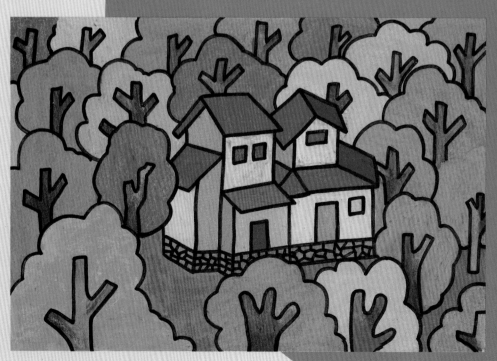

《我的家》蒋处宁

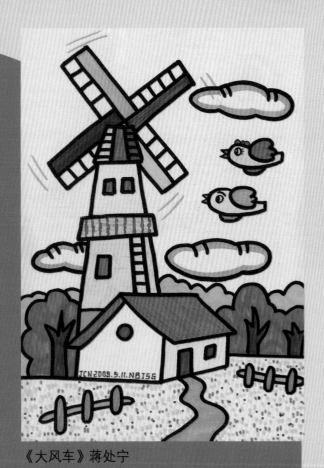

《大风车》蒋处宁

学会点缀画面

　　有些画尤其是风景画，画面会显得比较安静和平淡。这时候要学会进行点缀，一只飞翔的鸟，一朵飘浮的云，甚至一道太阳的光芒，都会给画面增添生气，产生意想不到的效果，起到画龙点睛的作用。

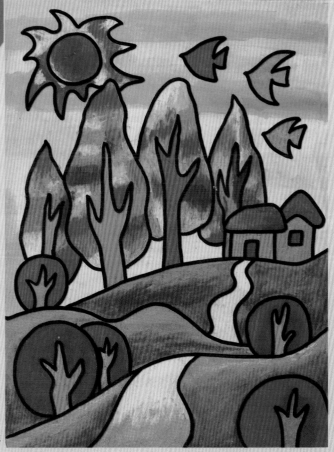

《秋》蒋圭轩

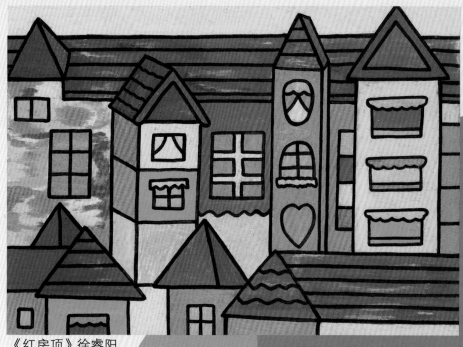

《红房顶》徐睿阳

根据需要选择不同的构图形式

 构图是指物体在画面中的位置安排与布局。不同的构图形式会给人产生不同的视觉效果，比如横构图会显得开阔，竖构图会使人产生高耸的感觉。

《星月夜》杨婷婷

《新城市》郑柳凯

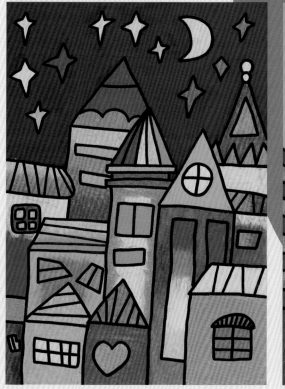

用各种几何形体组织画面

　　圆、方、三角及各种多边形是构成平面的基础。运用这些几何形体便可组成丰富多彩的画面。运用这些形体时，一定要注意大小的变化、高低的错落、方圆的结合以及色彩的搭配。

《山庄月色》雨栖

《美丽的宫殿》蒋涵云

《城堡》杨婷婷

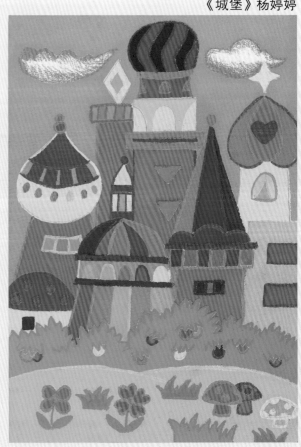

运用渐变增强画面的节奏感

　　渐变是绘画中常用的语言，它有很强的规律性与节奏感。渐变无处不在，主要表现在形状、大小、位置、方向、色彩等方面。渐变所表现出的连贯性与透视感能倍增画面的节奏感和审美情趣。

《宝塔》蒋处宁

《傍晚的故乡》徐睿阳

《阳光下》蒋司铎

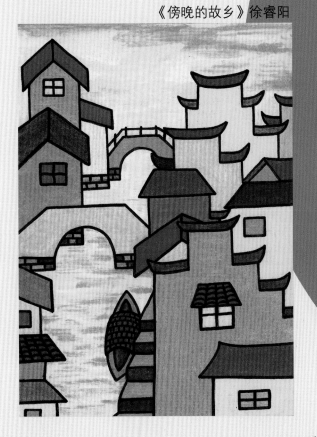

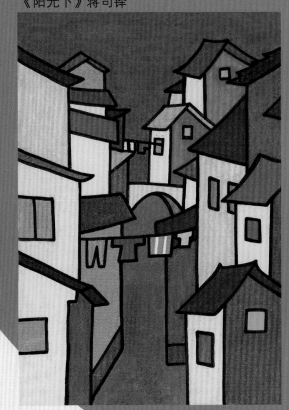

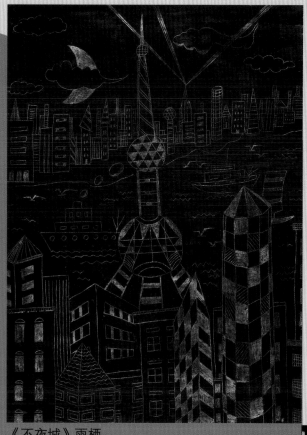

《不夜城》雨栖

通过对比突出主题

　　对比是绘画中最常用的手法之一。对比是把具有明显差异的双方安排在一起进行对照和比较的表现手法。对比可以是色彩、形状、面积等。通过对比，可以加强画面的形式感，突出要表达的主题。

教师笔记

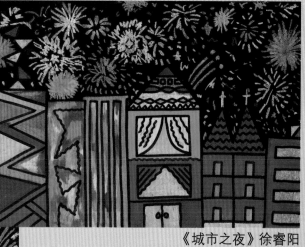

《城市之夜》徐睿阳

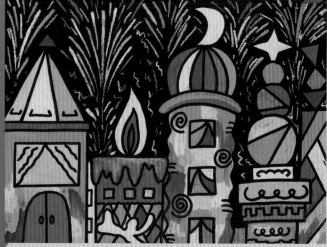

《火树银花》徐睿阳

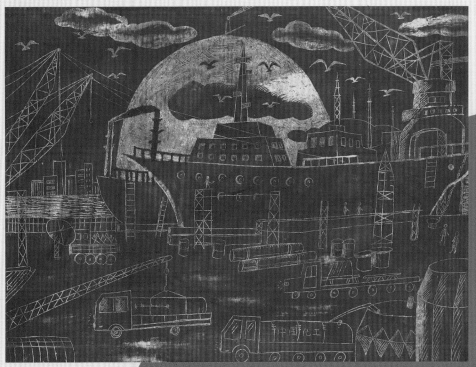

《海港晨韵》雨栖

尝试探索新的表现形式

　　相同的内容，采用新的表现形式，会给人产生耳目一新的感觉。充分利用工具特性，积极拓展新的表现形式，这样才能创作出与众不同的作品。

《旧貌新颜》雨栖

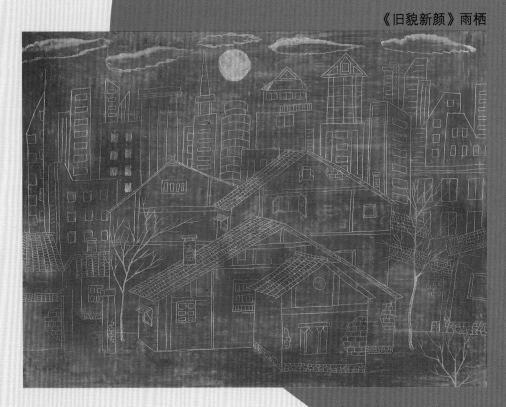

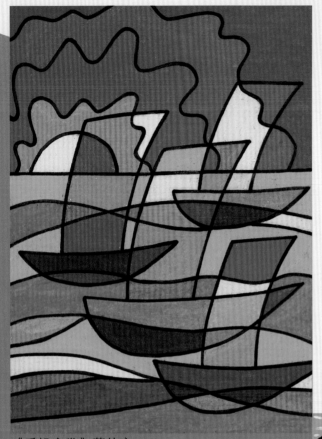

《千帆竞发》蒋处宁

丰富自己的绘画语言

 同一景物，采用不同的表现手法，会让人产生不同的视觉效果。例如水的表现方法就有很多，或动或静，能给人产生不同的联想。绘画语言越丰富，表现的题材就越广泛，作品也就更有内涵和深度。

《大轮船》郑柳凯

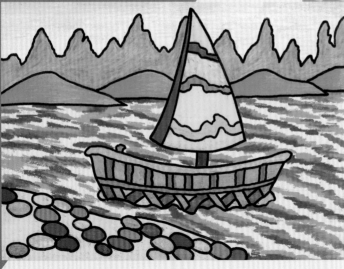

《待航》徐睿阳

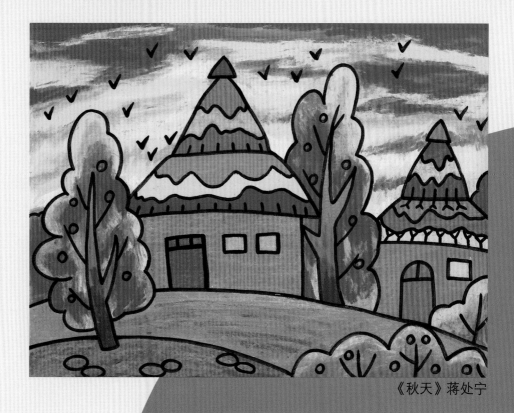

《秋天》蒋处宁

给画面确定一个主色调

 一幅作品中虽然用了多种颜色，但总有一种倾向，或偏红偏暖，或偏冷偏冷。色调就是指作品外观的基本倾向。作品没有一个统一的色调，会显得杂乱无章，尤其在表现特定的季节或主题时，确定一个色调尤为重要。

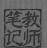

《冬天》郑柳凯

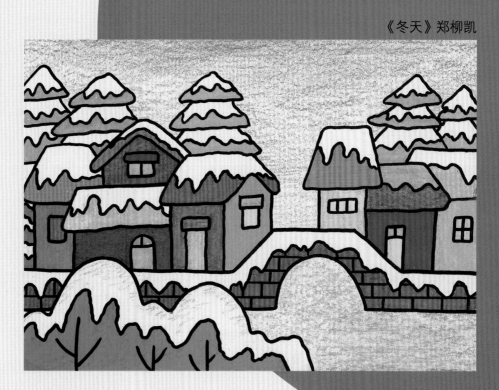

《庄园》杨婷婷

磨砺自己的耐心

要完成一幅好的作品，需要持久的注意力，需要付出艰辛的劳动，这是对耐心和毅力的锻炼。面对一点点困难就半途而废的人，永远实现不了自己的理想。一个有耐心的人，能将一切事情做好。

《空中城市》郑柳凯

《小白兔的家》杨溢

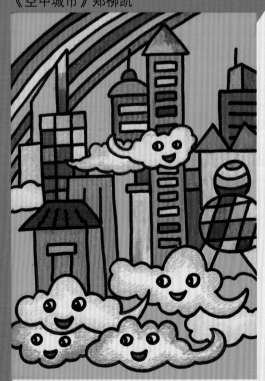

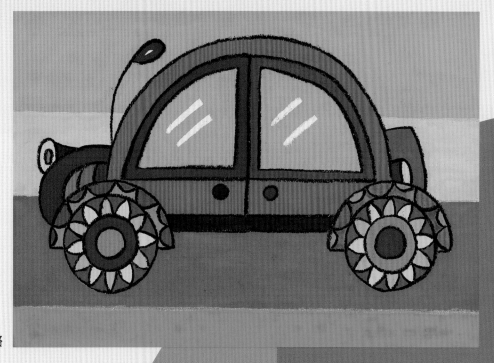

《小汽车》应茜璐

绘画是一个积累的过程

　　任何人不是天生就会画画的，绘画与任何知识的形成一样，是一个长期积累不断提高的过程。知识技能的掌握，审美意识的形成，都是要依靠阅读与练习的。天才在于积累，聪明在于勤奋。持之以恒，滴水穿石。

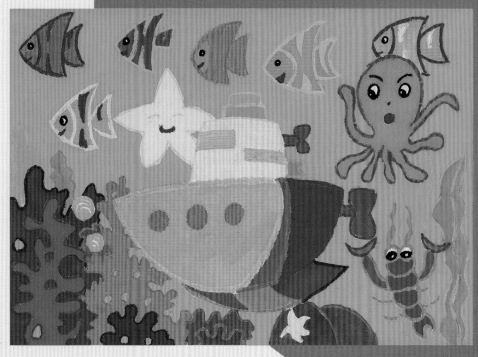

《潜艇》董毅

《长征号》郑柳凯

绘画的进步呈螺旋式上升

学习绘画的过程中，可能会出现暂时的停滞不前，这是一种正常的现象。知识的形成都有一个自我消化和梳理的过程，学到一定程度就会出现停滞现象，再要提高非得经过很长时间的积累，这就是"高原反应"。再坚持一会，方能"柳暗花明又一村"……

教师笔记

《跳伞》应茜璐

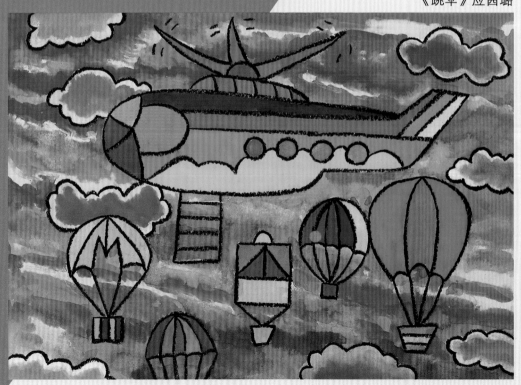

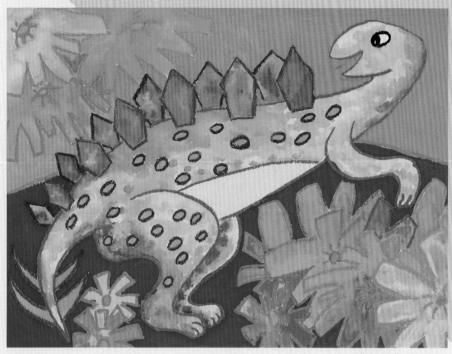

《剑龙》张皓星

创作前要多思考慎下笔

　　许多同学认为绘画靠灵巧的双手就行了。其实不然，绘画更在于观察和思考，所以说绘画是训练眼、脑、手的最佳方式。创作前的思考是必不可少的，"意在笔先"，下笔前就要想好画什么，要表达什么主题。没有大的框架，画画就无从下笔。脑海中勾勒出大的形象后，细节可以通过调整不断完善起来。

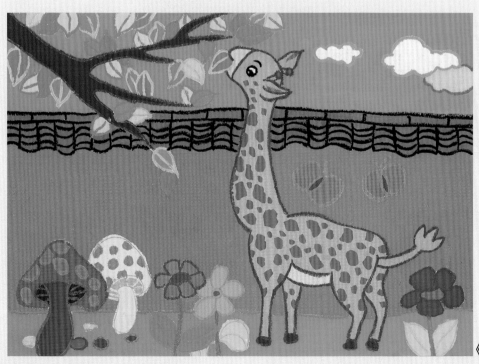

《长颈鹿》杨婷婷

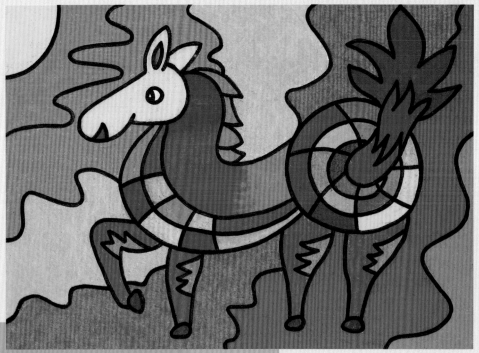

《马》杨婷婷

紧扣题意，突出主体

任何作品都必须有一个主题，就像文章的中心思想一样。主题是作品的灵魂。主体要突出，它不单单占据画面的主要位置，更需要殚精竭虑的经营，同时还要深入细致地刻画，通过细节来强化主体。

《大象》杨婷婷

恰当的背景更能衬托主体

　　背景在作品中虽然处于次要的地位，但一个适合主体的背景，更能衬托出主体物。所以，背景也需要认真思考和努力经营。要处理得简约明了，不可过于繁杂细碎，以免造成喧宾夺主。

《大草原》杨婷婷

《骆驼》蒋处宁

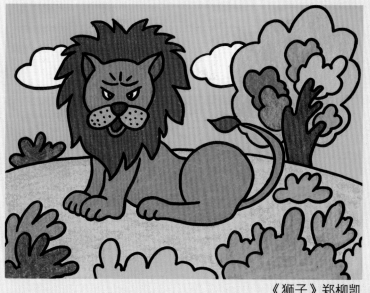

《狮子》郑柳凯

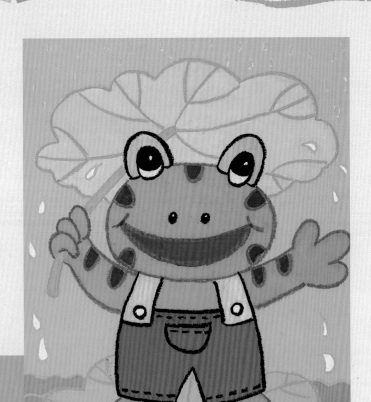

《青蛙》应茜璐

保持画面的整洁

　　体验绘画的过程，享受绘画的乐趣固然是绘画的最大意义，但同时也要让他人分享你的成果。若想画面形成好的效果，需要平时养成一些良好的绘画习惯。比如画画时要将整张纸放在桌面内，避免将半张纸悬挂在桌外而被压折，处理橡皮、蜡笔屑等要用刷子轻轻地刷而避免用手搓摸，尽量避免手、衣物碰擦已经完成的部分等等。

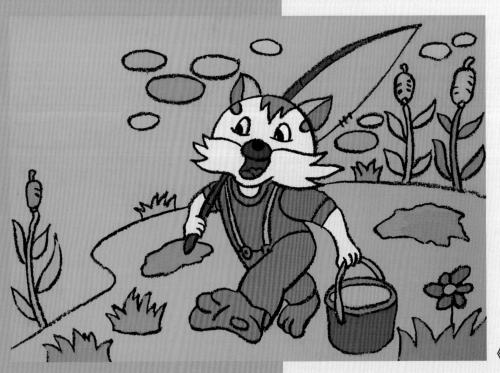

《小猫钓鱼》杨婷婷

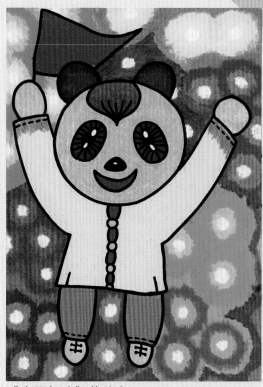

《中国加油》蒋处宁

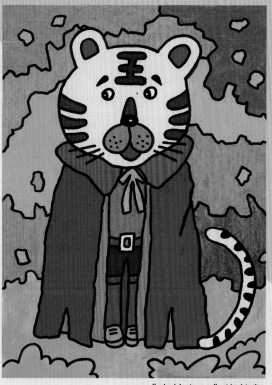

《森林之王》郑柳凯

运用拟人化手法能让作品更亲切

　　给动物穿上人的衣服，赋予人的行为举止，会让人倍感亲切自然。这也是孩子们最喜欢的绘画形式。给动物注入人的情感，与人的距离便缩短了。而动物们鲜明的个性，又是其他事物无法替代的。

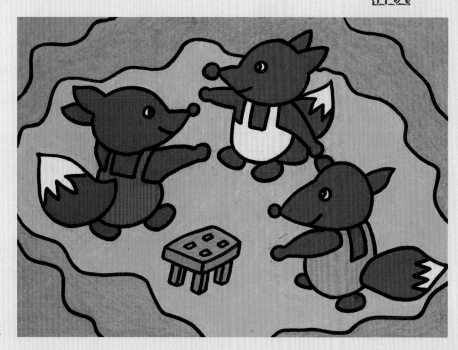

《抢板凳》郑柳凯

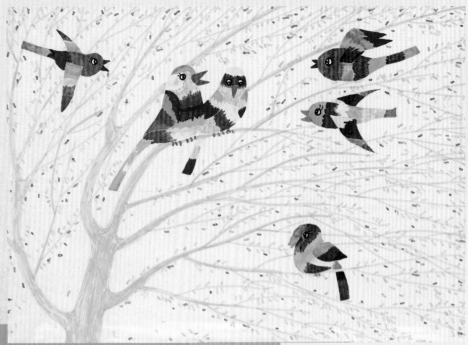

《春天来了》雨栖

把握大处，细化局部

　　不同的人画相同的画，模式不一定相似。即使同一个人画同样的画，秩序也不一定相同。绘画的步骤没有固定的格式，但却有基本的方式。画画一定要从整体出发，再到局部。要先考虑大的布局与谋划，然后再去刻画细微的局部，既要胆大又要心细。

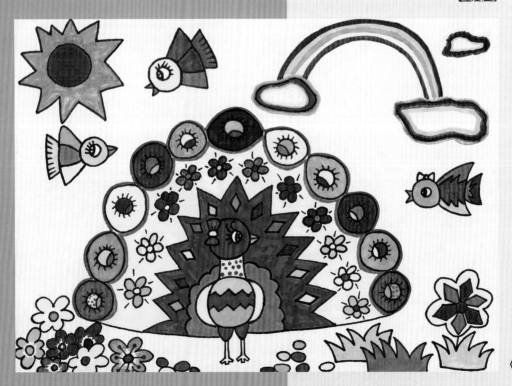

《孔雀》蒋处宁

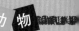

《毛毛虫》杨溢

利用勾线可修复缺陷

　　油画棒笔头较粗，涂色过程中，无论多么仔细，难免会留下缺陷，这时可借助记号笔勾线巧妙掩藏。在画画的过程中，总会有"不小心"的时候，暂且不要着急，开动脑筋，随机应变，说不定这些"不小心"经你整理后会成为作品中最生动最精彩的部分。落墨成蝇的故事讲的就是如何修补。

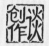

《天鹅》蒋圭轩

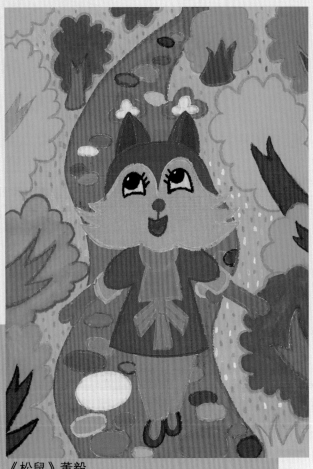

《松鼠》董毅

开启创新思维

　　绘画是创造而不是复制。临摹虽然可以较快地获得别人的经验，但不要只是一味地重复再现他人的东西。即使你能将别人的作品画得一模一样，那也仅是技法的提高，对自己思维的拓展没有好处。绘画要开动自己的脑筋，尤其要开启自己的创新思维。

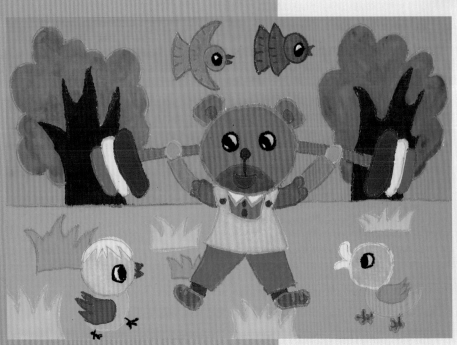

《晨练》徐睿阳

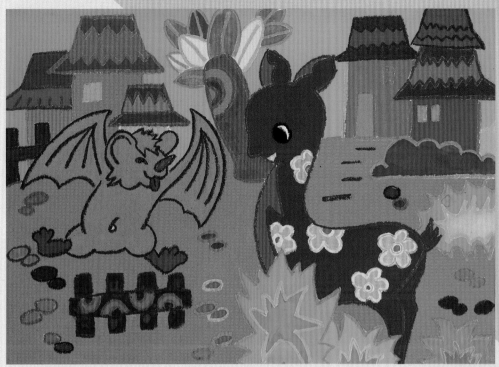

《对话》张皓星

画出自己心里的感受

　　绘画既是生活的再现，更是心灵的体验。技法的表现固然重要，但线条和色彩只是绘画表达的媒介，更重要的是要画出自己心里的感受，从而表达自己的思想。

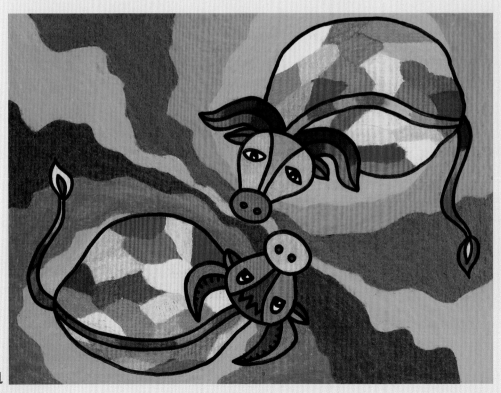

《水牛》郑柳凯

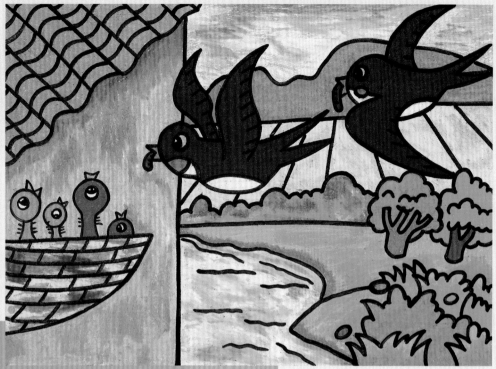

《哺》蒋涵云

运用儿童特有语言

　　儿童画是儿童特有的语言。它反映客观世界，却又不求形体和色彩的真实。它的魅力在"似与不似"之间。儿童画重在想象，可大胆地运用联想、夸张、拟人等手段来营造画面。

《蘑菇伞》蒋处宁

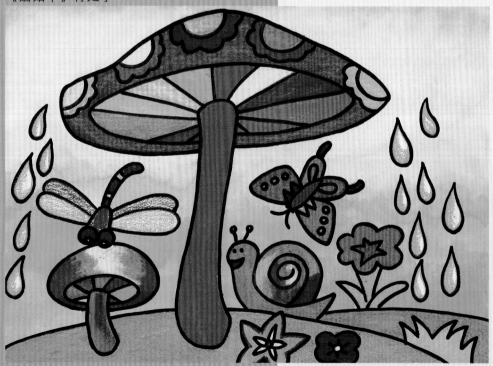

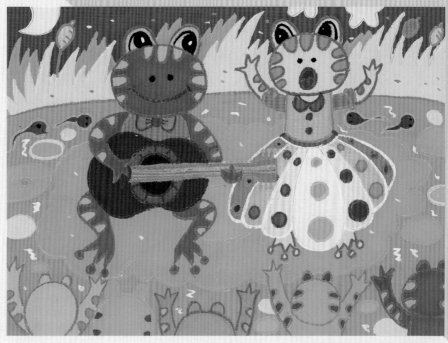

《池塘晚会之一》蒋涵云

尝试运用不同的工具作画

　　绘画工具不同，所表现出的效果也是不一样的。每种绘画工具均有不同的
性能和特点，各有长处和不足。常运用不同工具作画，既可以熟悉各种工具的特
性，又可以取得多种表现效果。今后创作更可以根据画面或技法需要选择不同的
工具。

《池塘晚会之二》蒋涵云

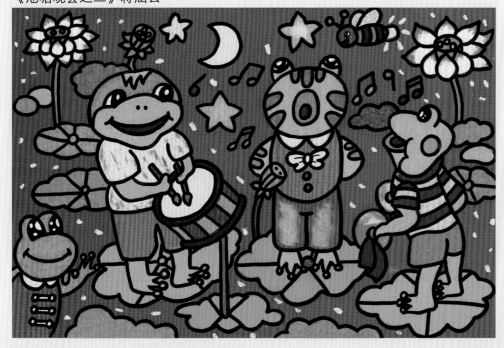

《狗母子》蒋涵云

情感是作品的灵魂

　　作品不光是线条与色彩的堆积，也不仅是技法的演示，更应该是情感与思想的流露。情感是作品的灵魂，最能打动观者。融入了自己的喜、怒、哀、乐，作品才具有生命力。

《左邻右舍》董毅

《嬉戏》蒋涵云

在轻松愉快的氛围中学习

　　绘画是一件非常开心的事情。画自己熟悉的景物，画自己喜欢的内容，在快乐的时光中学习，不断提高自己的绘画技能。轻松愉快的氛围更能拓展思维，发挥自己的想象力，形成良性循环。这样，不但能更好地发挥自己的水平，也能愉悦自己的身心。

《草原之歌》杨婷婷

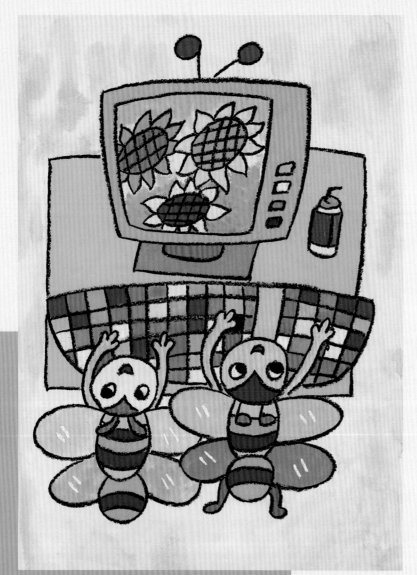

《现代化采蜜》应茜璐

《蜜蜂》蒋涵云

儿童画也要与时俱进

 与一切艺术创作一样，儿童画也是时代的反映，也要紧跟时代的步伐。随着电脑进入千家万户，生产生活中电脑应用越来越普及，孩子就在此基础上产生奇想：蜜蜂要寻找蜜源，能不能先上网搜索一下？

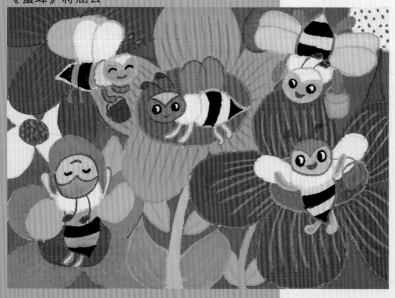

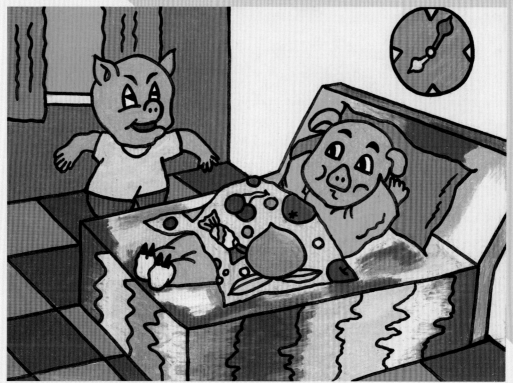

《快起床》徐睿阳

绘画是生活的折射

　　生活是绘画的源泉,绘画是生活的折射。可以通过象征、比喻的手法，将自己的生活表现在画面上。像这幅《快起床》，小作者就是将自己的生活经历折射到了小猪的身上。那个窝在被窝里的小猪，也许就是小作者自己的化身！

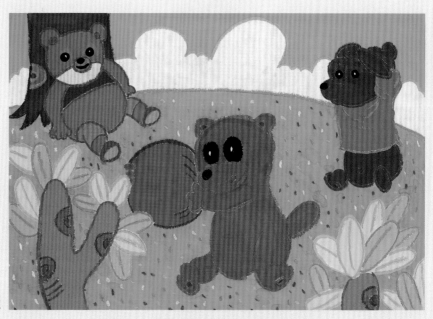

《三只熊》董毅

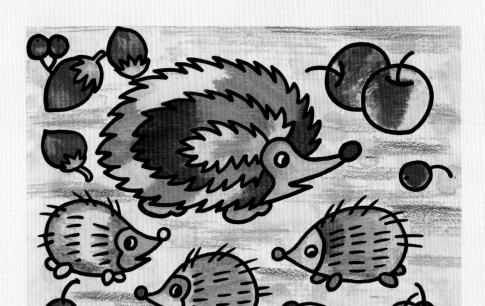

《刺猬》蒋涵云

画面中景物要呼应

 呼应是绘画中常用的表现方法，是指画面中的景物之间要有一定的联系，使画面均衡、和谐。在《蜗牛》这幅画中，作者通过树叶的上下呼应、蜗牛神态的左右呼应，使画面形成一个有机的整体。

《蜗牛》蒋涵云

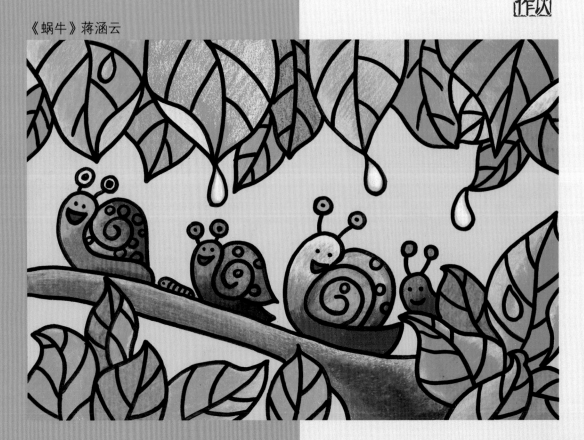

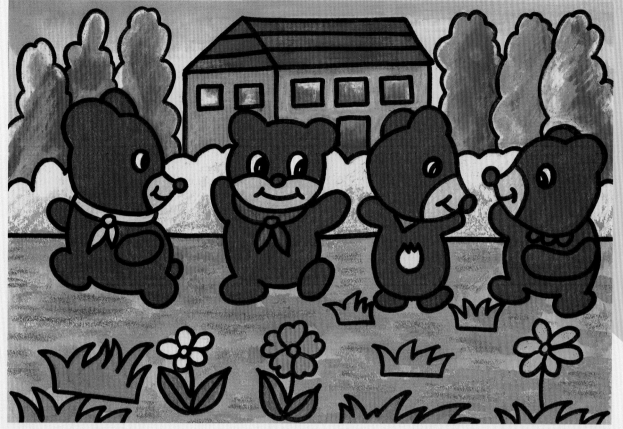

《四只小熊》蒋涵云

在练习中提高造型能力

　　造型能力的强弱直接关系到绘画水平的高低。同一幅作品出现多个相似形象时，神情和姿态上要有变化，这样才能使画面避免呆板并富有节律。差异虽然细微，却需要下苦功，要在生活中仔细观察、经常训练，才能提高自己的造型能力。

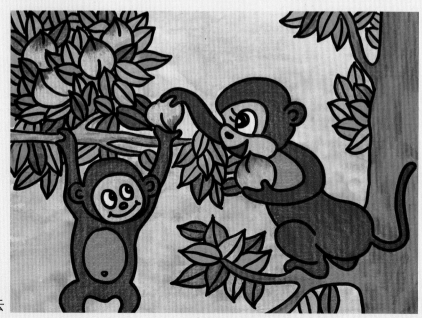

《摘桃子》蒋涵云

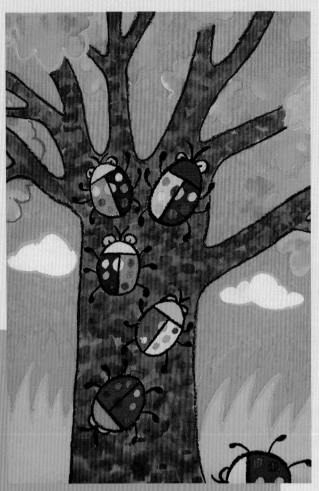

《七星瓢虫》杨婷婷

运用肌理丰富画面

任何物体表面都有其特定的纹理，运用绘画材料将它表现出来叫肌理。绘画中，常通过使用肌理来增强表现力，使画面呈现出神奇的视觉感受。《七星瓢虫》这幅看似简单的作品，因为作者对树干进行了肌理的处理，而显得丰富耐看。

《龟兔赛跑》蒋涵云

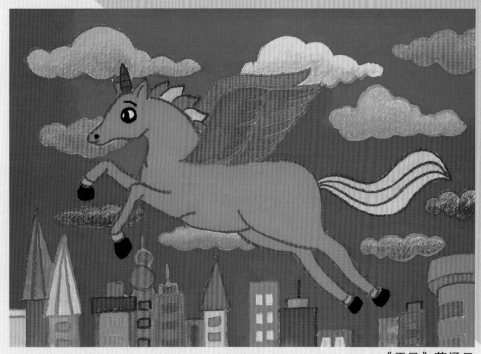

《天马》蒋涵云

大胆的想象是创作的前提

给马画上翅膀，马不但能跑更能飞；让老鼠乘上火箭，不知它会不会掉下来？儿童画的精髓不在于合乎事实，不在于写实和逼真，而在于能否表现童真与童趣。大胆想象，将自己的想象画下来，千万别用像不像、合理不合理的标准来评价它。

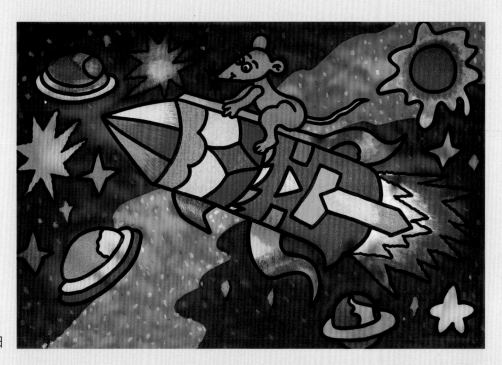

《老鼠上天》徐睿阳

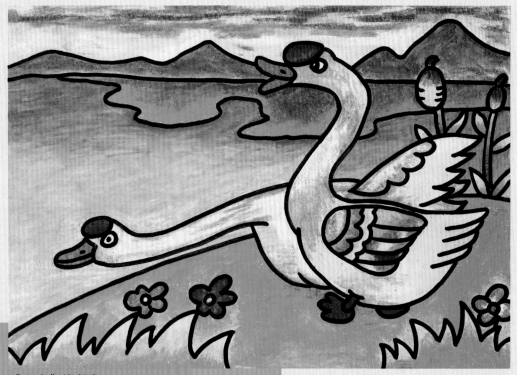
《日出》郑柳凯

了解色彩之间的相互影响

任何色彩都不是孤立的，了解色彩之间的相互影响，就能用以丰富画面。白鹅本是白色的，而大面积的白色在画面中，未免有单调之感。在这样的时候，《日出》的小作者考虑到光源色、环境色、固有色的相互影响，给白色的鹅也涂上色彩，就足见小作者的匠心了。小作者还利用暖色靠前冷色后退的原理，给前面一只白鹅涂上淡淡的暖色，给后面一只白鹅涂上淡淡的冷色，使两只鹅的前后关系一下子分出来了。

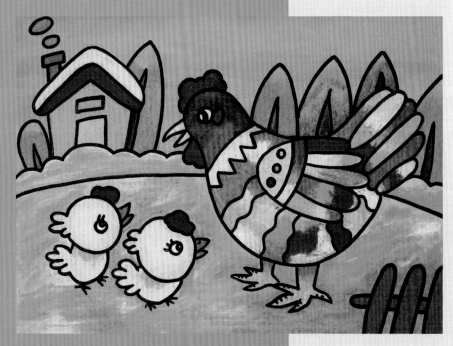

《母鸡和小鸡》郑柳凯

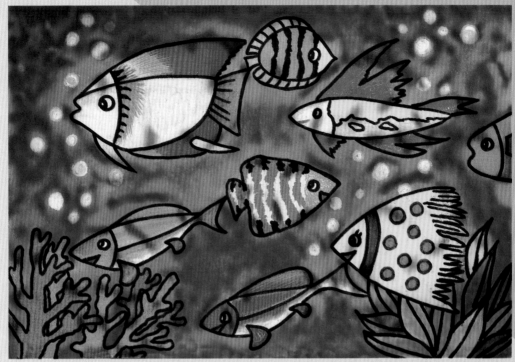

《美丽的热带鱼》蒋处宁

各种工具的结合使绘画事半功倍

　　我们可以尝试综合使用各种工具，取长避短，使绘画事半功倍。

利用油水分离的原理，先用油画棒给鱼涂上颜色，再用水粉颜料进行大

面积铺底色，不但省时且效果好。这是最常见的一种方法。

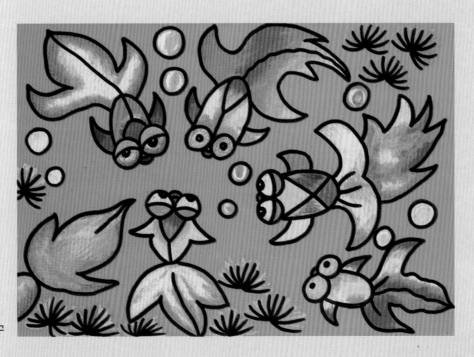

《金鱼》蒋处宁

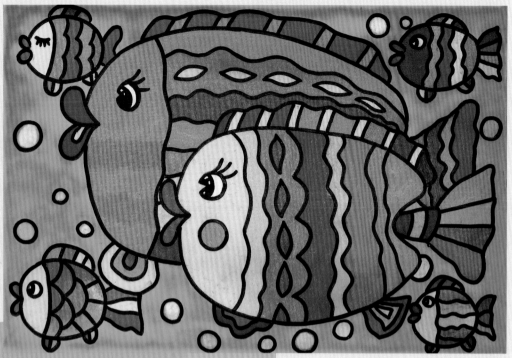

《鱼的一家》蒋司铎

增添纹饰使画面充实

　　很多很单调的画面，我们可以用增添纹饰的办法来加以改变。画中这些很普通的鱼，通过增添了富有韵律的纹饰，立即就饱满生动起来了。

《金枪鱼》杨婷婷

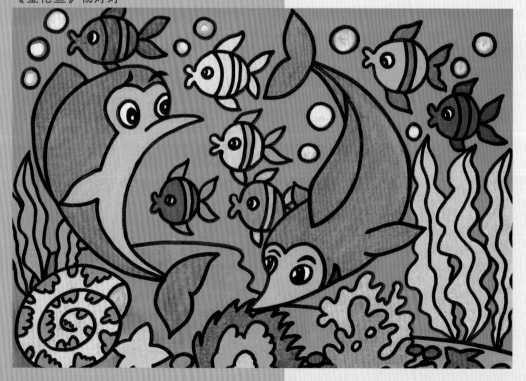

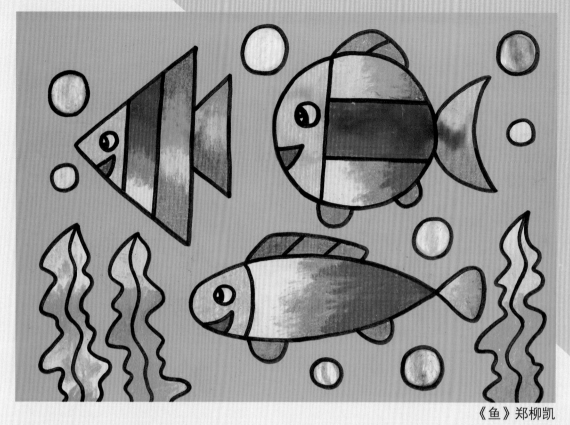

《鱼》郑柳凯

运用色彩的渐变增加画面的丰富性

　　运用相邻的色彩进行过渡性的描绘，给人以渐变的感觉，能增强色彩的丰富性和画面的表现力。这幅《鱼》，如果鱼的身子采用普通的平涂，画面肯定将失于单调，而小作者采用了渐变的方法，就让我们产生了鱼身上色彩极多的感觉，画面也就丰富起来了。

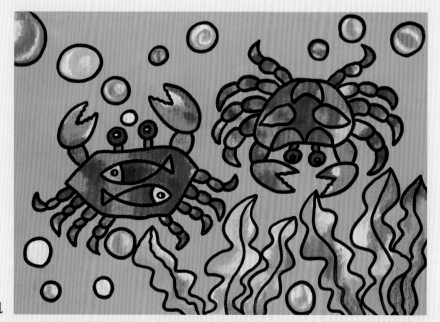

《螃蟹》郑柳凯

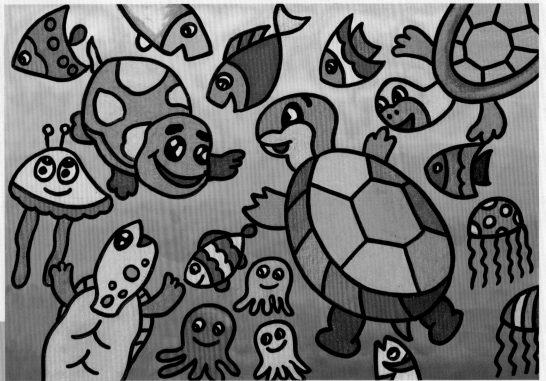

《打招呼》蒋涵云

尝试用立体的手法描绘事物

　　孩子们的绘画往往采用平面的处理手法，如果能用立体的方法去描绘事物，作品就会显得更加丰满。你看这些乌龟，从正面、侧面、背面、反面等不同角度加以描绘，展现在我们眼前的是多种角度不同形象的乌龟，既避免了重复，又增加了空间感。

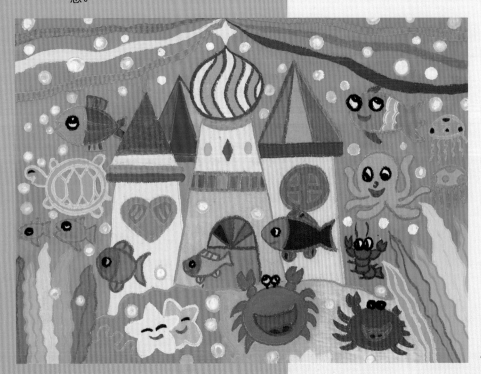

《海底世界》蒋涵云

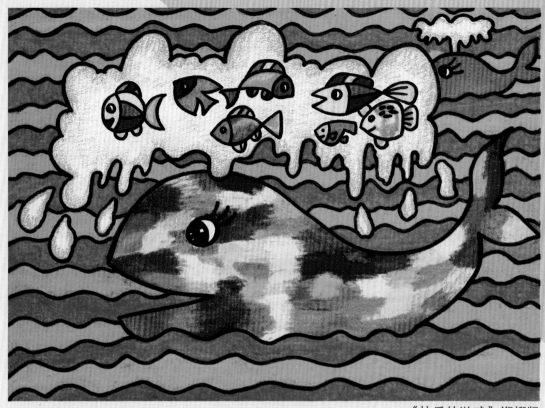

《快乐的游戏》郑柳凯

想法比技法更为重要

　　创作难在有无新点子，有时灵感比技法更为重要。这幅《快乐的游戏》，鲸鱼与小鱼都是孩子常用的绘画题材。但是将小鱼放在鲸鱼喷出的水花里，这就体现出孩子的创造性与想象力了，整幅画面也因为这个奇思妙想而陡然生动。鲸鱼的身体颜色处理也值得一提，作者并没有采用非常写实的平涂法，而是用混涂法将鲸鱼画得五颜六色，充分体现了孩子的童真与童趣。

《望洋兴叹》郑柳凯

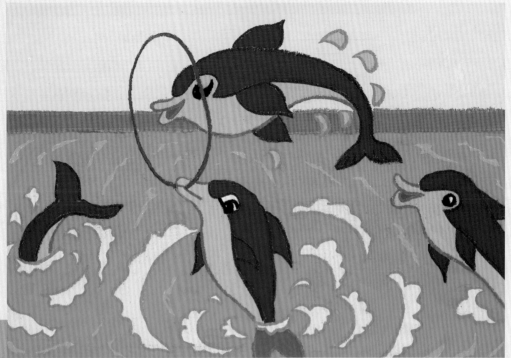

《海豚的表演》徐睿阳

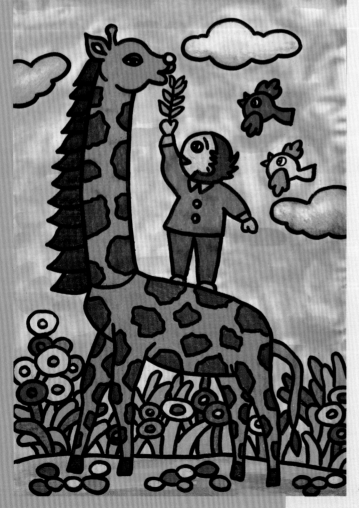

夸张的妙用

运用丰富的想象，有目的地放大或缩小事物的形象特征，以增强表达效果。夸张是绘画中常用的表现手法。通过夸张能引起观者丰富的想象和强烈的共鸣。

《真高啊》杨溢

游极地乐园，观赏五彩缤纷的鱼，看海豚精彩的表演，与海狮亲密接触，真是惬意。一切都让我们流连忘返。游完之后，我就画了游极地乐园的画。看，动物与人相处得多么和谐！

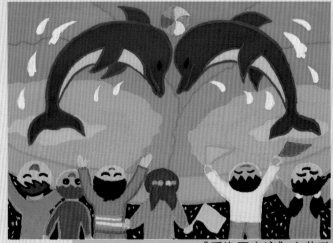

《看海豚表演》应茜璐

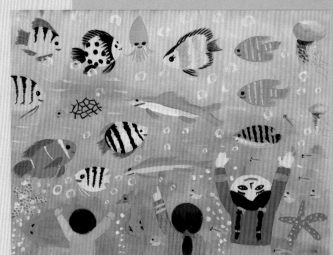

《游水族馆》木小二

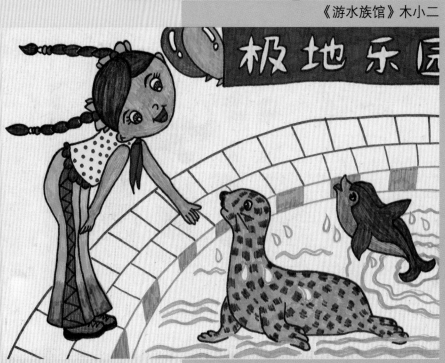

《我们交朋友吧》木小二

RW

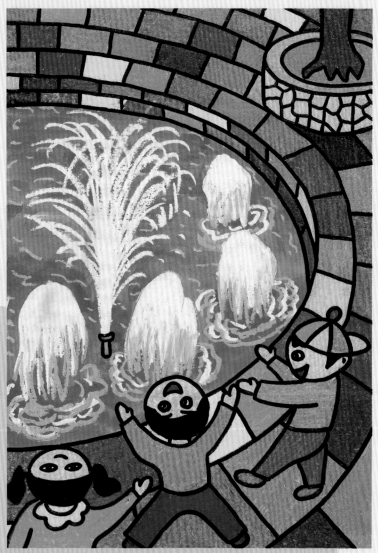

节日来了，公园里的喷泉全都喷起来了，那飞溅的水花，真美啊！水花随着音乐的节奏翩翩起舞，我们可兴奋了，在喷泉边又唱又跳。随风飘舞的小水珠，将我们的衣服都淋湿了，但是我们却非常开心。

说自画

《看喷泉》郑柳凯

《游泳》蒋涵云

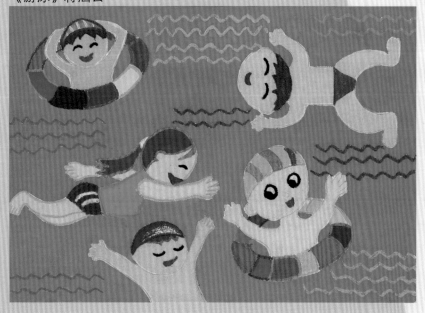

《看花灯》雨栖

　　最喜欢过新年了，穿着新衣服、放烟花、玩气球……元宵节的街上，挂满了各式各样的彩灯，到处洋溢着欢声笑语。和小伙伴一起边逛大街边看彩灯是最快乐的了。这张画采用了刮画法来完成，老师说这种方法很适合表现夜景。五彩缤纷的线条十分迷人。

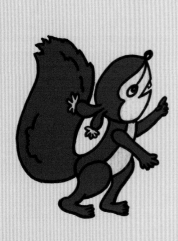

《比一比》杨婷婷

《苦恼》雨栖

老师的命题是《苦恼》。看到这个题目，我就不由苦恼起来了，我周六的作业还没有完成呢！我真想将书全都扔下，好好去玩一通！于是，我就画下了这些情景。本来想老师会批评的，没有想到老师居然说："画出了自己内心的感受，能通过画笔表达自己的思想。"

自说自画

《嬉戏》甲方

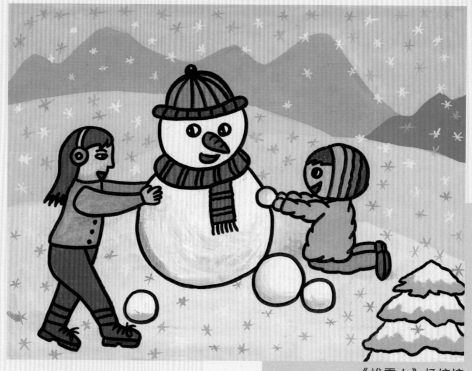

《堆雪人》杨婷婷

冬天来了，我最盼望的就是下雪。记得上次下大雪后，我和姐姐两人一起堆了个大雪人，萝卜做鼻子，辣椒做嘴巴，还给它戴上黄帽子，围上蓝围巾，够酷了吧！让爸爸帮忙，我与姐姐一左一右跟雪人合了个影。

《我们合张影吧》郑柳凯

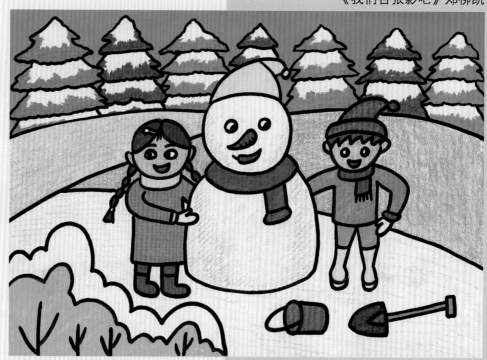

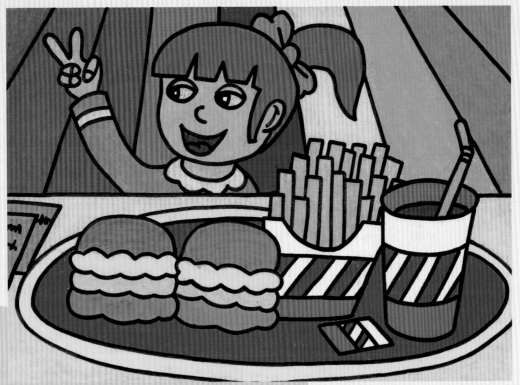

《yeah,都是我喜欢的》杨婷婷

《我最喜欢的……》，什么是我最喜欢的呢？我就画了上次去肯德基吃饭的经历。妈妈将东西端过来，我一看，薯条、汉堡、可乐都是我的最爱。兴奋地伸出两根手指，叫道：yeah，妈妈最伟大！

《快乐生活》杨溢

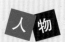
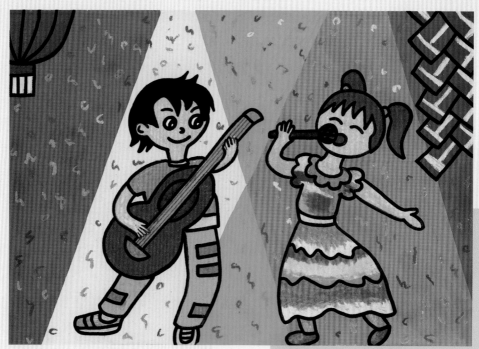

《载歌载舞》蒋涵云

最喜欢滑滑板了，站在滑滑板上向前冲，让风儿嗖嗖的从耳边掠过，那真是刺激又有趣！看，我们三人在比赛呢！最中间那个小男孩就是我，你看我勇敢不？我将赛道画成五彩的，又绚丽又充满激情！

《向前冲》木小二

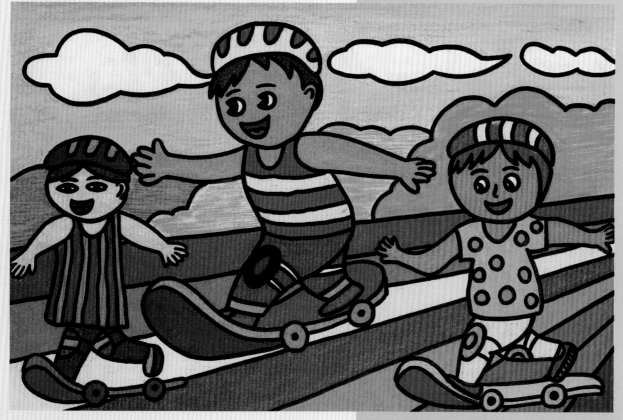

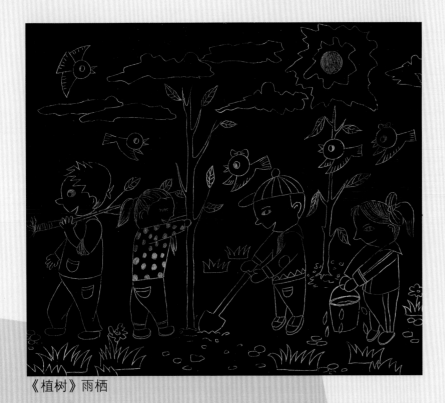

真想去郊游啊！很怀念上次去郊游的情景，我们举着旗帜，排着队伍，走在春天的路上。风儿轻轻地吹着，蝴蝶在翩翩起舞，路边的花儿展开朵朵笑脸……真美啊！

自说自画

《植树》雨栖

《郊游》蒋处宁

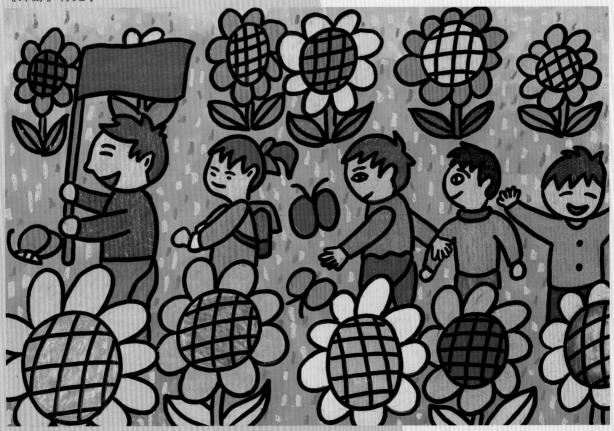

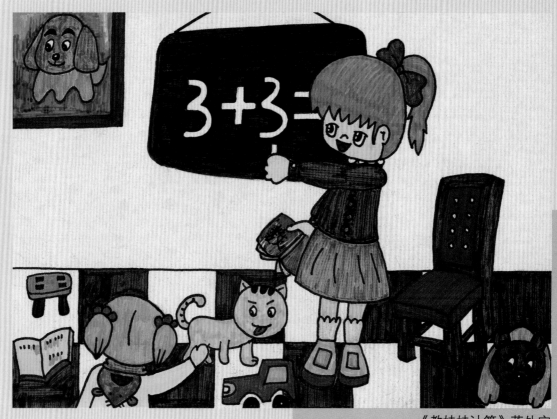

《教妹妹计算》蒋处宁

　　妹妹四岁了，还不会做算术呢！我就决定教她做算术。我将小黑板挂起来，让妹妹坐得端端正正的，开始教她了！讨厌的小花猫，总是爱在我脚边喵喵叫，影响我上课……你看，我这小老师做得好不好？

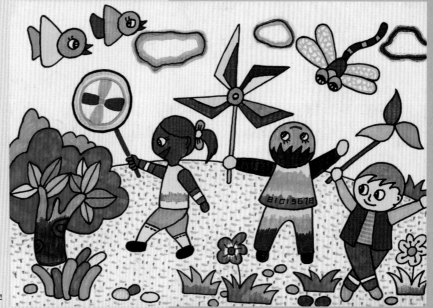

《玩风车》蒋处宁

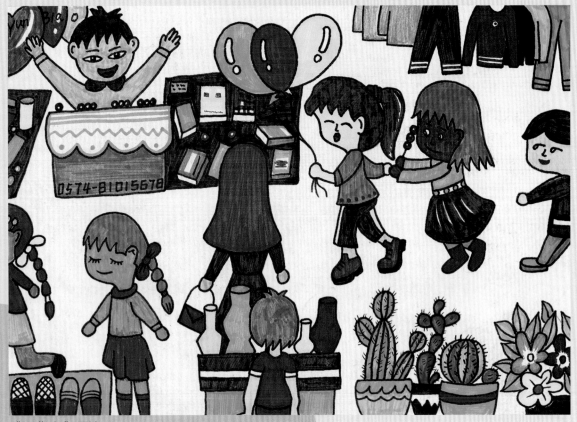

《逛集市》甲方

我家就在集市边。每逢集市的日子，小贩们的叫卖声总能穿过窗户飘进我的耳朵，将我从床上拉起来。我喜欢和姐姐一起去逛集市，在人群里东张张西望望，五颜六色的衣服，五彩斑斓的花卉，各种各样的小商品……两只眼睛真不够用啊！

《我型我秀》甲方

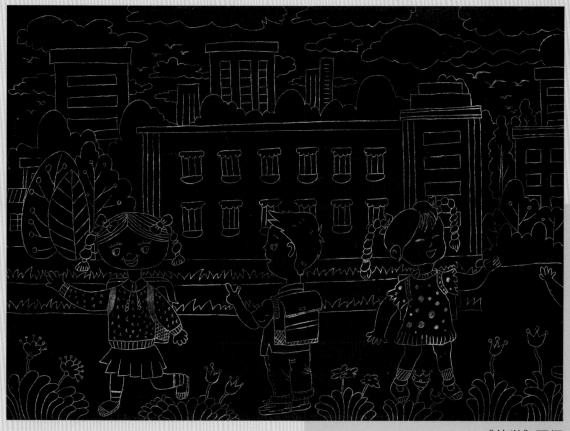

《放学》雨栖

　　很早的时候我们就学过刮画了，刮画可有趣啦。先用浅色的油画棒涂满纸面，再用黑色的油画棒盖上去，拿着一枝已经写完了的圆珠笔，在上面刮出自己要画的形象。彩色的线条就像魔术般神奇。看，我画的放学场面，人和景物都特别漂亮吧！

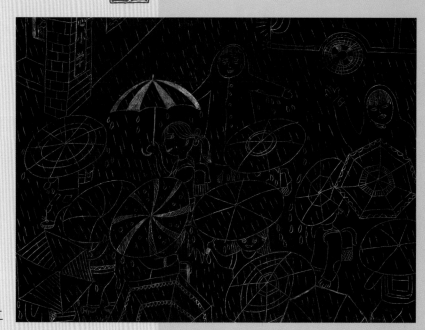

《校门口》木小二

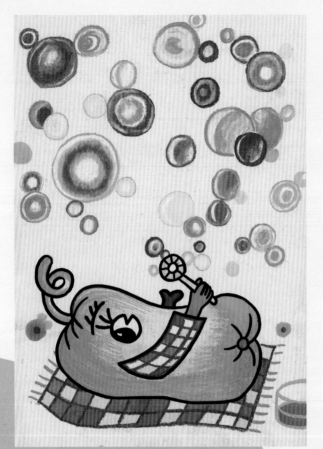

《吹泡泡》蒋处宁

孩子爱玩泡泡，于是就将自己的爱好转嫁给一只大冬瓜。大冬瓜躺在浴巾上，悠闲地吹泡泡……一个，两个，三个，天空中全是五彩的泡泡，五彩的泡泡装饰了绚丽的童年。画面虽然不复杂，但很有新意，技法也成熟。

作品赏析

《馋死你》应茜璐

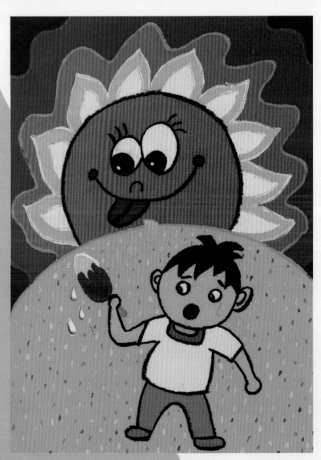

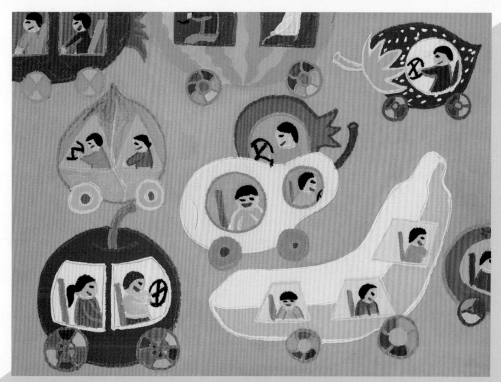

《蔬菜汽车》蒋涵云

　　未来的汽车该是怎样？且来看看孩子的设计。水果汽车，蔬菜汽车，设想棒不棒？南瓜汽车又大又平又稳；流线型的萝卜汽车速度上一定没问题；黄瓜汽车最有趣，后面还拖着一朵可爱的小黄花！假如某一天我们的大街上都是这样的个性汽车，生活一定会更加可爱。

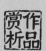

《水果汽车》雨栖

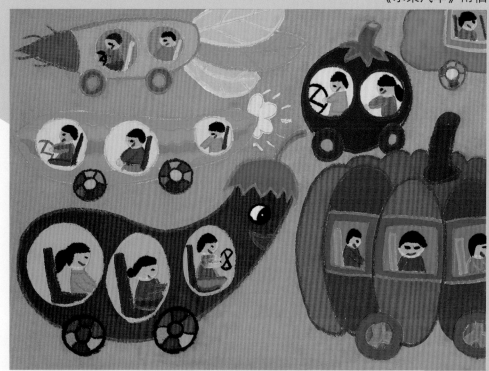

孩子就爱看动画片。这不，将动画片中的形象搬到画中来了。羊角上扎着两个美丽的蝴蝶结，脖子上绕着粉红色的小围巾，脸颊上还打着两朵红云，调皮的大眼睛忽闪忽闪，多可爱的美羊羊。手中还拿一面小镜子，还担心自己不够漂亮呢！用水彩笔勾勒的星星和小圆点使画面更充实了。

赏作品析

《美羊羊》蒋处宁

《假如我有一双翅膀》应茜璐

《梦的飞翔》徐睿阳

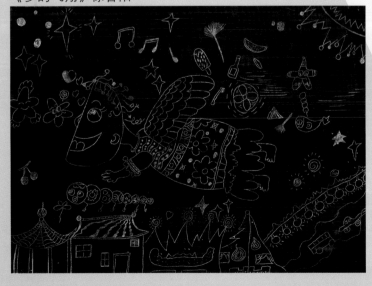

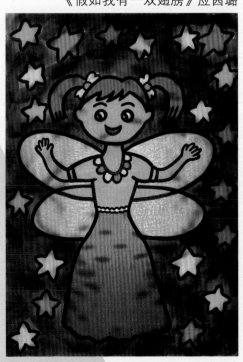

孩子喜欢将一切美丽的女子称为"仙子"，而花仙子大约是孩子心中最美丽的形象了。为了衬托这个美丽无比的形象，孩子给她设计了飘逸的长发，大大的眼睛，精致玲珑的下巴，周围还缀满了各种各样的小花。

赏作
析品

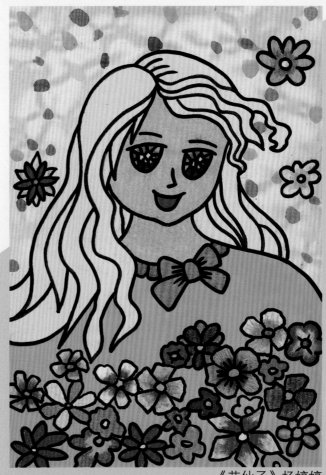

《花仙子》杨婷婷

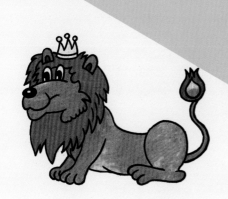

《小英》杨溢

《春姑娘》木小二

古老的安徒生童话有着永恒的魅力，那天真纯洁的拇指姑娘再次穿越时空出现在孩子的笔下，观者不由再次怦然心动。无助的拇指姑娘趴在一张荷叶上，只能向荷叶下小鱼儿求救。碧波荡漾，拇指姑娘，你的人生将飘向何方？值得一提的是，画中荷叶荷花的表现吸取了传统中国画的技法，线条优美柔润，充分利用了水彩笔的特性。

赏作品析

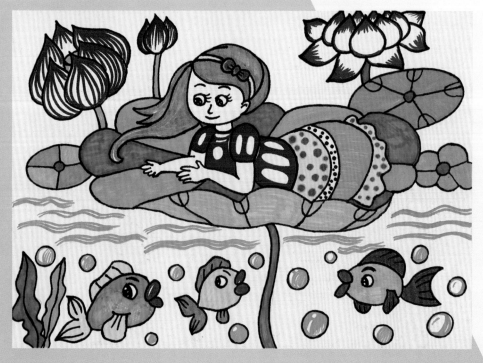

《拇指姑娘》雨栖

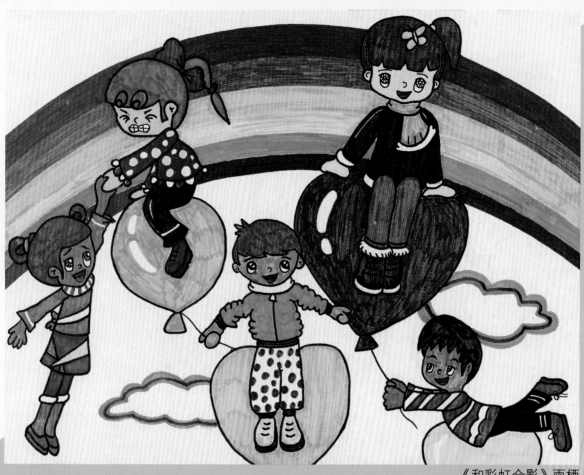

《和彩虹合影》雨栖

《荡秋千》甲方

　　和彩虹合影，真是不错的主意！不但想法十分有创意，表现手法也很成熟，还能画出每个人不同的神态。看，左上方的小女孩，正竭尽全力地拉下面的朋友，因为太用力，龇牙咧嘴。下面被拉的小朋友，紧张地睁大眼睛，张大嘴巴，心中的恐惧跃然纸上。中间两位，坐稳了，神情自若地看着镜头。右下角的小男孩，好像还没玩够，悠闲的表情写在脸上……

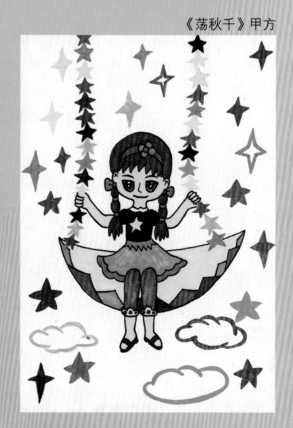

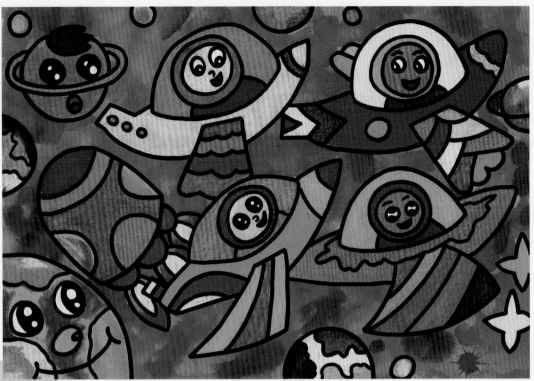

《巡游太空》蒋涵云

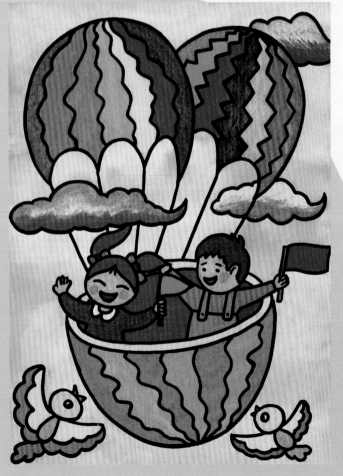

孩子的奇思妙想是这样的无穷无尽。西瓜与热气球这两样事物本来是风马牛不相及的，但孩子却将它们联系在一起，这幅画也因此充满了想象的张力。三朵白云暗示飞翔的高度，两个小朋友的笑脸与小鸟张开的翅膀相互照应，渲染出一种欢乐的气氛。

作品赏析

《西瓜热气球》杨溢

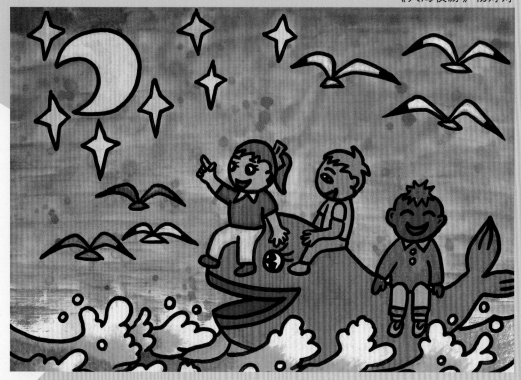

《太空旅游》杨婷婷

太空与大海，大约是孩子最向往的两个地方了。骑着鲸鱼去旅游，真是不错的主意。海鸥跟着我们飞翔，星星在前方招手，洁白的浪花在我们身下欢唱。鲸鱼张着一张大嘴，似乎正在与那个黄衣服的小姑娘交谈。他们在谈什么呢，不由让人猜测。薄薄的蓝色水彩轻快地罩着天空，和前面的景物形成了鲜明的对比。

赏作
析品

《大海夜游》杨婷婷

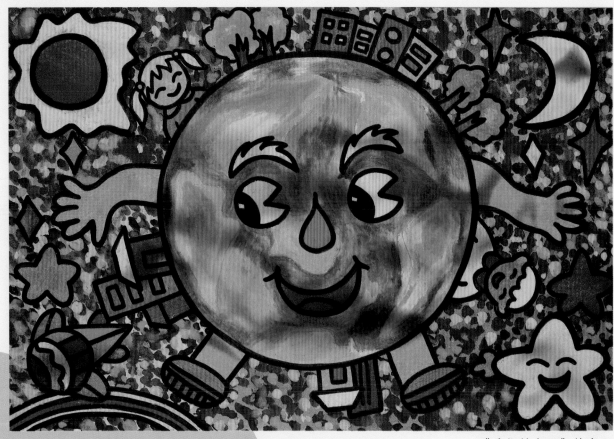

《我们的家园》徐睿阳

睁着圆溜溜的眼睛，鼓着圆嘟嘟的身子，挥着胖乎乎的手臂，挺着神气的小脚……在孩子眼里，我们的家园地球，也是一个富有孩子气的形象。弯弯的月亮，花朵状的星星，衬托出地球的形象愈发可爱。

赏作析品

《火星科考》杨婷婷

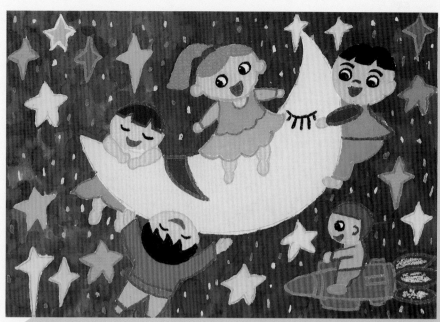

《和月亮游戏》蒋涵云

地球原来也是一个与我们年龄相仿的小朋友，她脏了，我们帮她洗洗脸吧！你拿着梳子来梳头，我拿着口红来抹唇，他拿睫毛刷来刷眼睫毛……边上还有一个气喘吁吁的小朋友，他使出浑身力气，拎来一桶水。一颗巨大的汗珠挂在他的脸上，为画面平添了几分生动。

赏作
析品

《给地球清洁》蒋涵云

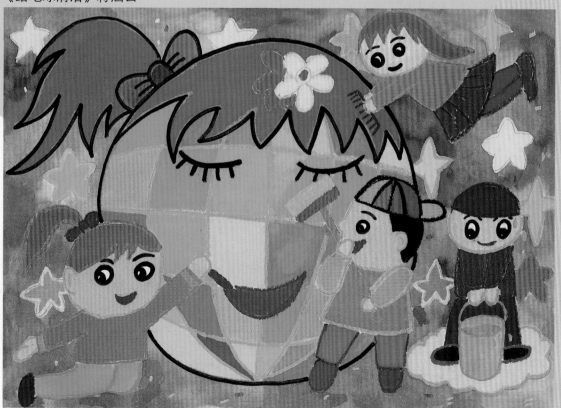

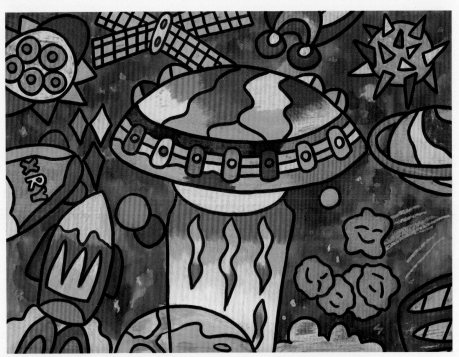

《飞碟》徐睿阳

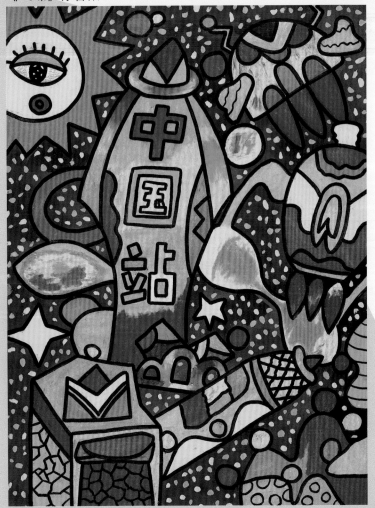

《中国空间站》徐睿阳

浩渺的太空，神秘的宇宙，对孩子的诱惑力简直是无可比拟。这两幅画充分展现了孩子对太空的向往。《中国空间站》这一幅画中，深蓝的背景下用无数彩点将太空的神秘气氛渲染出来了。色彩艳丽的空间站，喷着火的火箭，一切都那样的多姿多彩。你看，连太阳也是以一只圆溜溜的眼睛笑眯眯地看着我们呢！